U0107744

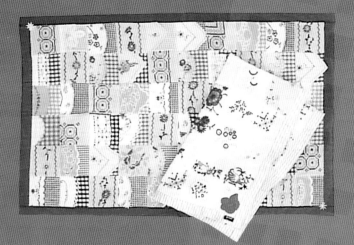

图书在版编目（CIP）数据

日本现代时尚服饰／吕中元编

——武汉：湖北美术出版社 2002.3

（世界现代文化艺术传真）

ISBN 7-5394-1216-X

Ⅰ.日...

Ⅱ.吕...

Ⅲ.服饰－日本－图集

Ⅳ.TS941.743.13－64

中国版本图书馆 CIP 数据核字（2001）第 093225 号

日本现代时尚服饰　　吕中元 编

封面设计：太阳创意（武汉）有限公司

责任编辑：桂美武

文案主笔：胡俊敏

出版发行：湖北美术出版社

地　　址：武汉市武昌区黄鹂路 75 号

电　　话：(027)86787105

邮政编码：430077

ｈｔｔｐ：／／www.hbapress.com.cn

E-mail:hbapress@public.wh.hb.cn

制　　版：太阳创意（武汉）有限公司

印　　刷：精一印刷（深圳）有限公司

开　　本：787mmx1092mm　　1／32

印　　张：3.5 印张

印　　数：3000 册

版　　次：2002 年 3 月第 1 版　　2002 年 3 月第 1 次印刷

ISBN 7-5394-1216-X／J·1095

定　　价：25.00 元／册　　150 元／套

CONTENTS 目录

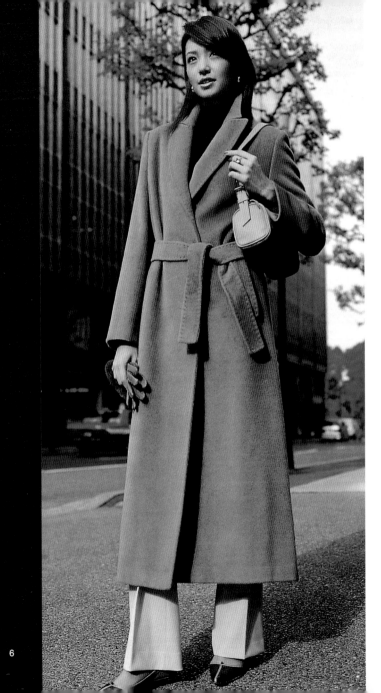

序·日本现代时尚服饰

胡俊敏

时尚，使我们的生活充满活力。

在日本电子产品大举登陆中国之后的近几年的退潮期中，随之而来的是以其发达的经济为背景渐呈强势的时尚文化，如同飓风般席卷中国大陆，我们称之"日风"时尚。一时间染发、船形鞋、童化服装……在新锐青年中流行开来。

70年代后，日本东京跨入世界时装中心的行列。其服饰时尚的国际性令我们仰慕，同时其流露的东方韵味更使我们倍感亲切。日本是最东方的西方，也是最西方的东方。在时尚文化渐成为主流文化的今天，由西方欧美强势经济带来的强势文化，经过日、韩等国及港、台地区消化、吸收、过滤、改造传递到内地。由于地域、文化的渊源关系，"日风"时尚似乎令我们较之西方时尚更易于接受。因此相对而言，日、韩、港、台为现代国际时尚文化的前哨。

近年来，由于"日风"时尚主要是经过港、台传入内地，着实给短周期、快节奏的服饰时尚的"时尚"效应大打折扣。《现代日本时尚》将最新的日本时尚资讯呈现给大家，不仅缩短了时尚传递的时差，更使我们真切地感受到原汁原味的现代日本流行时尚。全书摄取大量日本当前最流行的日常实用服饰品，我们在赏析日本现代街头流行时尚的同时，可以得到启发、得到灵感、得到快乐。

法国伟大的服装设计大师COCO CHANEL有一段名言："Fashion不仅只是服装，时装在空中，随风而来，人们凭直觉感受它，它在天空，在路上。"当你手端着一杯咖啡或一樽清茶摇曳在舒适的躺椅中，翻开《现代日本时尚》时，你就仿佛置身于东京银座街头，凭借你的想象、直觉去感受她，去体味她，Fashion—时尚，就在其中。

Fashionable
Dress

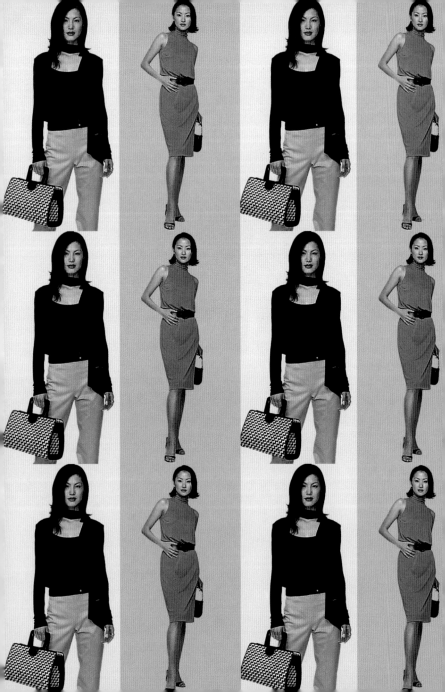

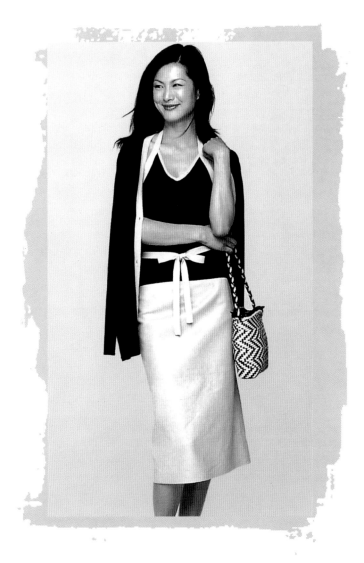

　　如何捕捉潮流，如何使系列配合不断在变的服装，很富挑战性，其简洁的设计就是要反映出拥有多用途的特点。简洁、时髦是事业女性的最佳装备，一条腰带、一条丝巾、一个手袋，一点一滴都是衣服上的惊喜。

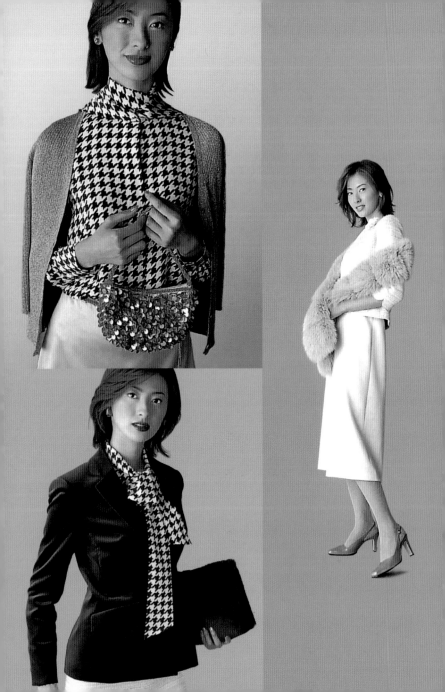

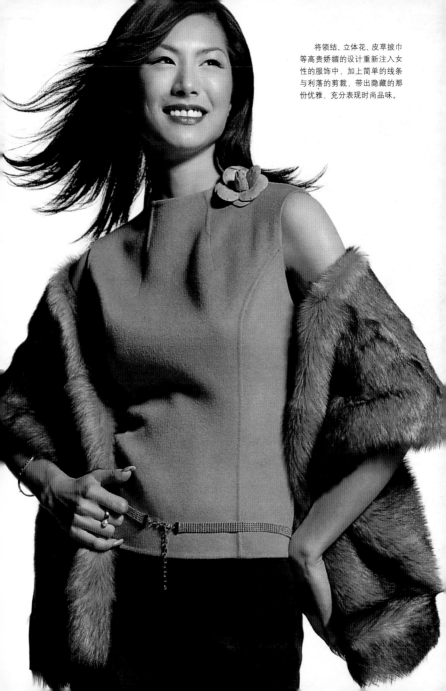

将领结、立体花、皮草披巾等高贵娇媚的设计重新注入女性的服饰中，加上简单的线条与利落的剪裁，带出隐藏的那份优雅，充分表现时尚品味。

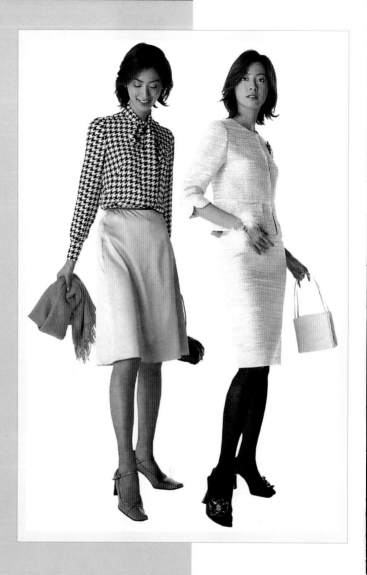

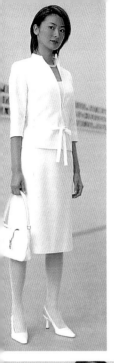

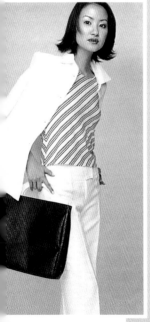

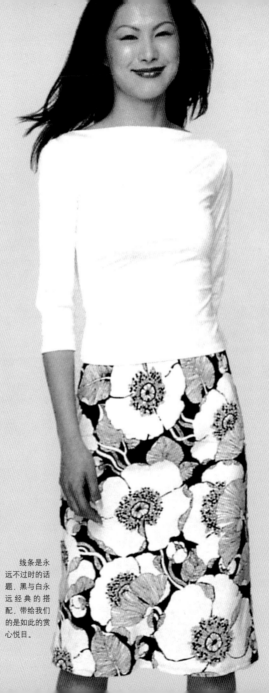

线条是永远不过时的话题，黑与白永远经典的搭配，带给我们的是如此的赏心悦目。

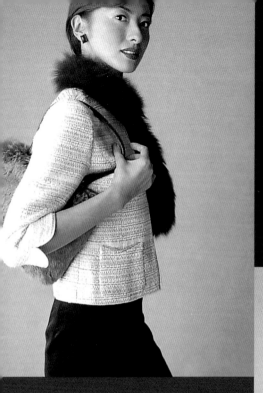

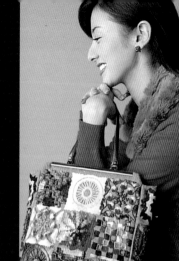

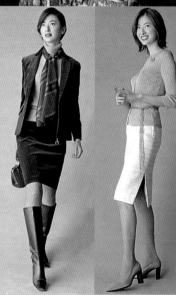

秋冬时装均以皮草（人造皮草）为重点设计元
素，独特的演绎就是以毛茸茸的人造皮草缀以外
套、毛衣的领口位，点缀单调上衣的同时，令你更
添丝丝温暖。配衬同等皮草及刺绣图案的手袋，就
是有形有款的秋冬打扮。

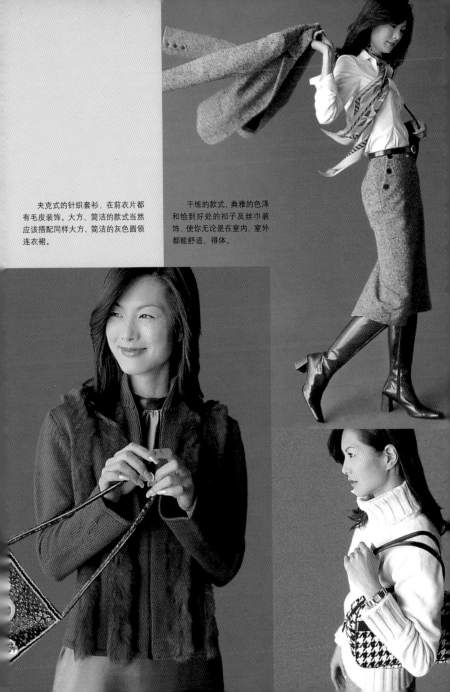

夹克式的针织套衫，在前衣片都有毛皮装饰。大方、简洁的款式当然应该搭配同样大方、简洁的灰色圆领连衣裙。

干练的款式、典雅的色泽和恰到好处的扣子及丝巾装饰，使你无论是在室内、室外都能舒适、得体。

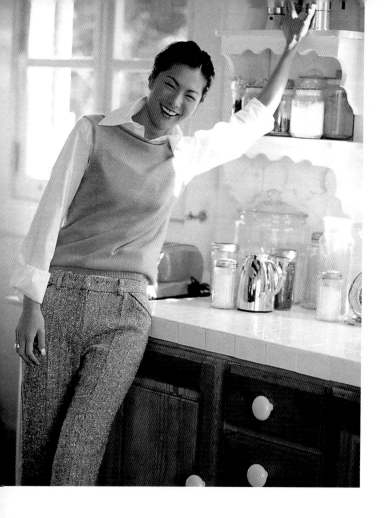

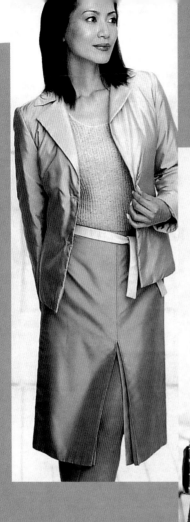

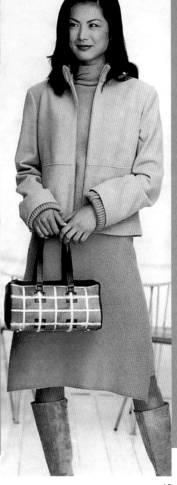

此款式的夹克有一种轻松悠闲的感觉。色调以浅色为宜，用同样轻快格调的服饰来搭配，米色夹克配粉绿、橄榄色的连衣裙、浅色直筒靴，予人明朗、爽快、简洁的感觉。

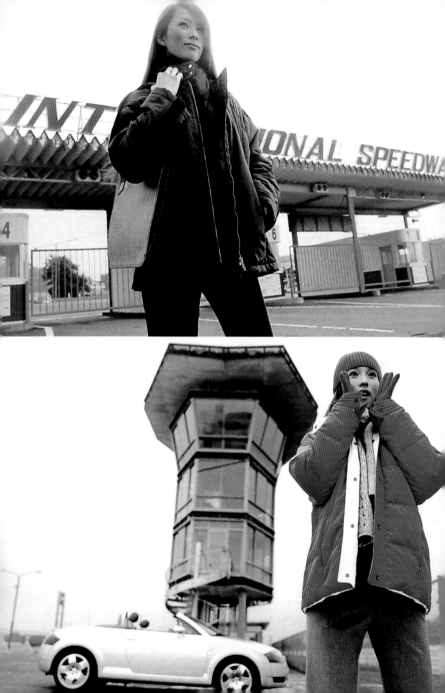

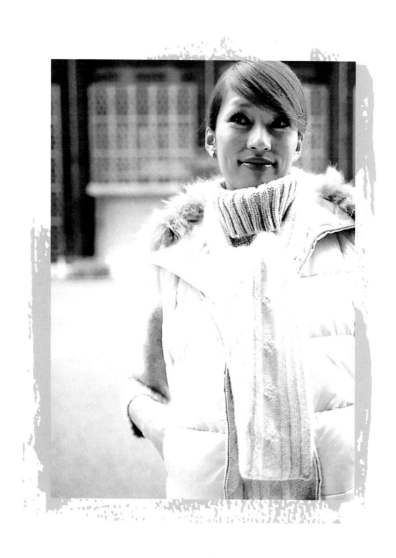

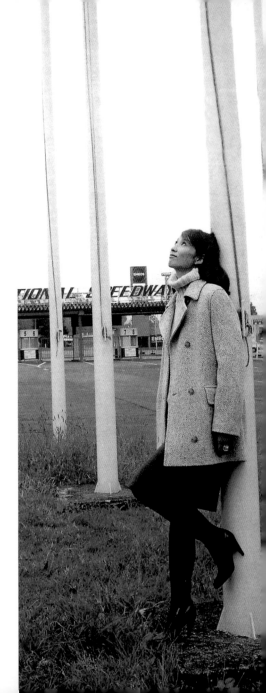

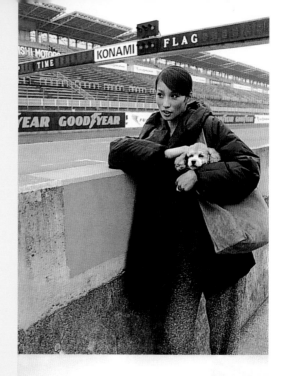
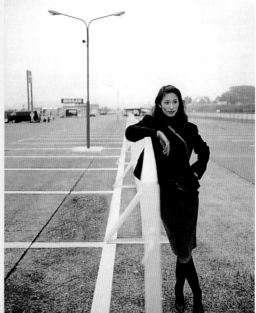

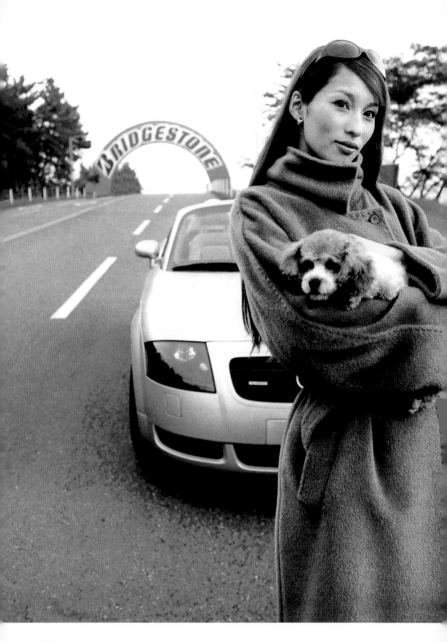

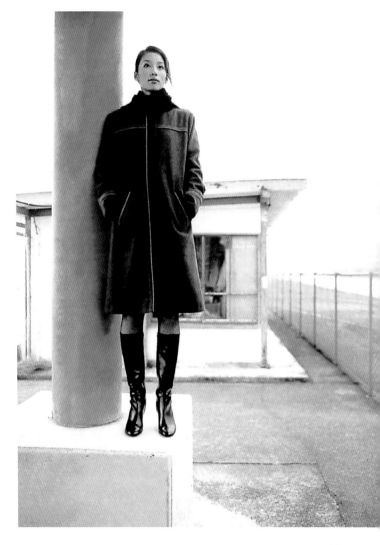

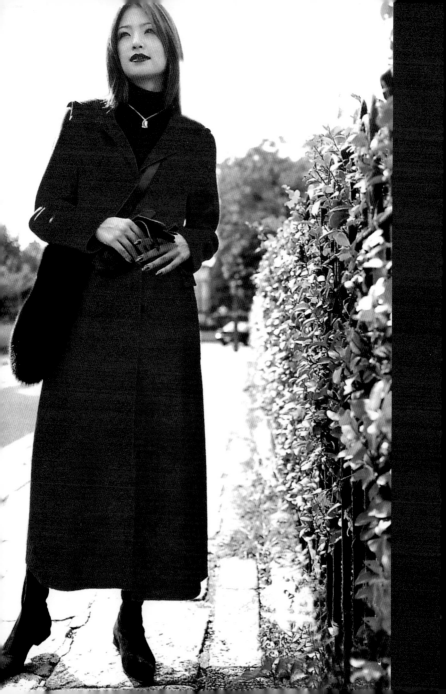

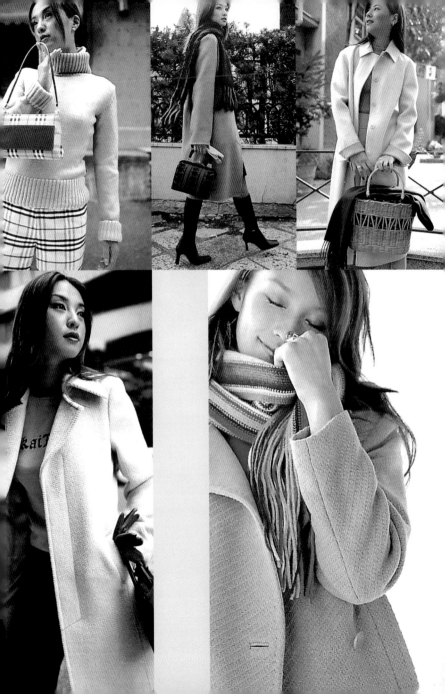

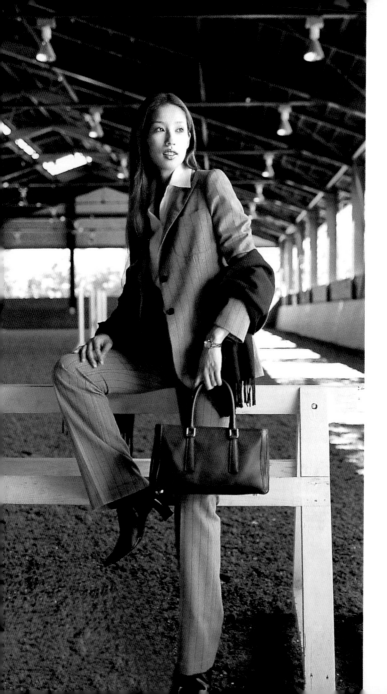

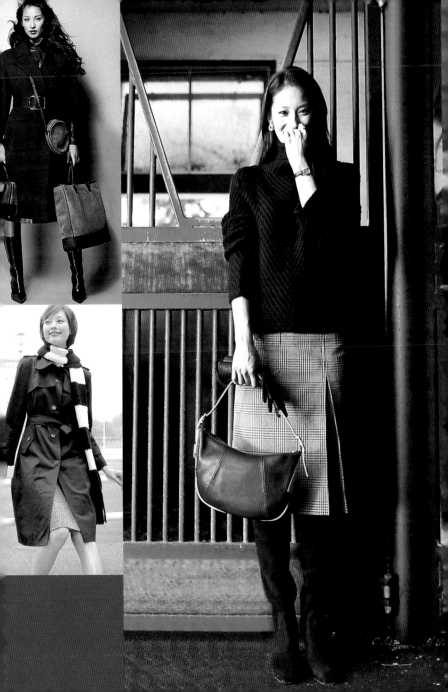

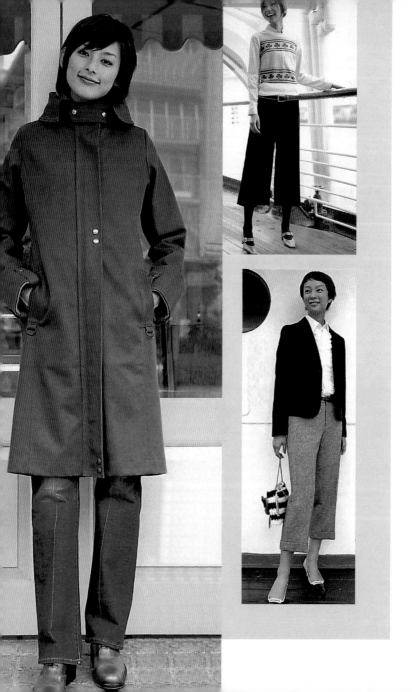

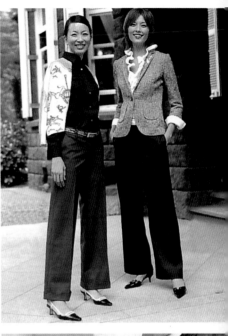
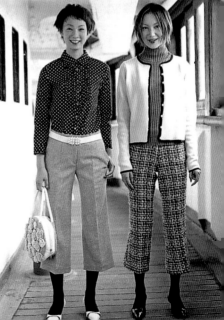

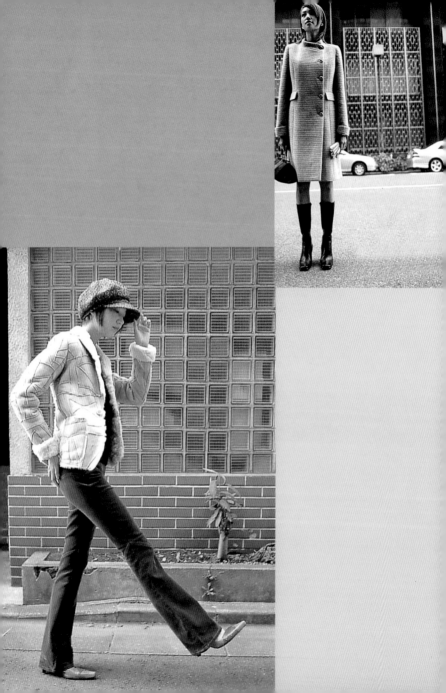

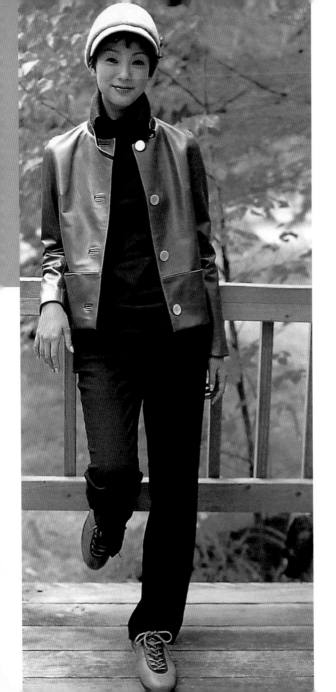

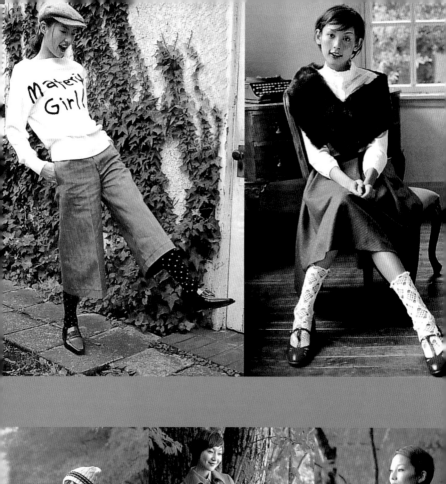
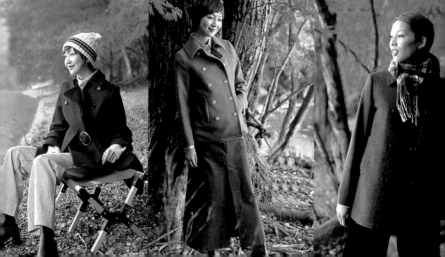

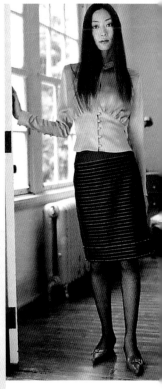
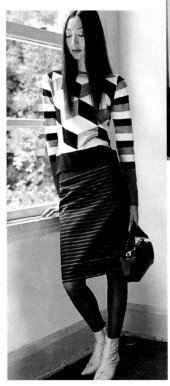

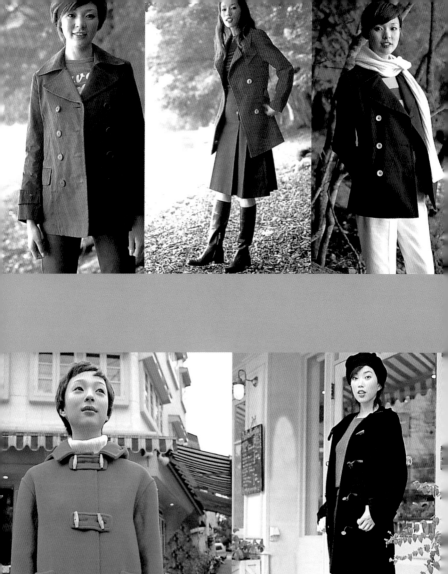
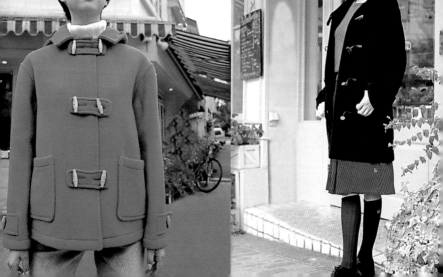

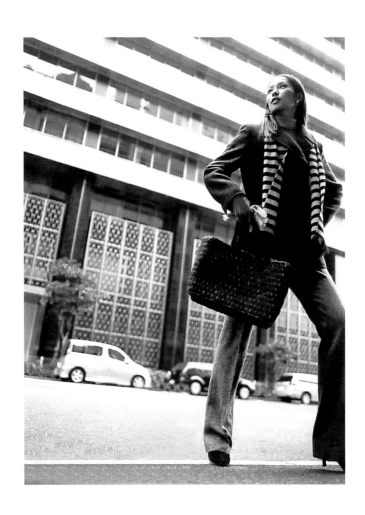

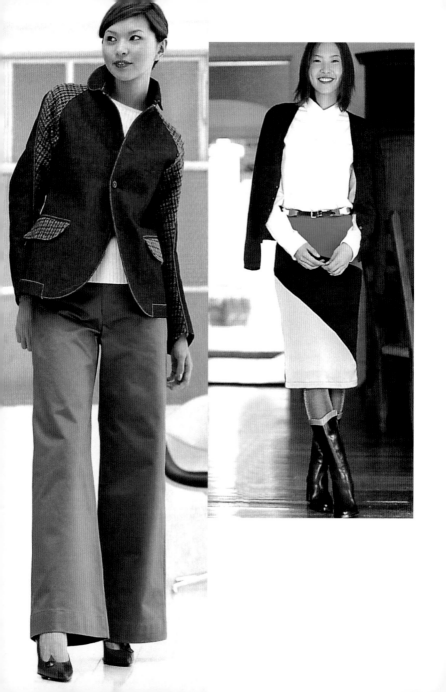

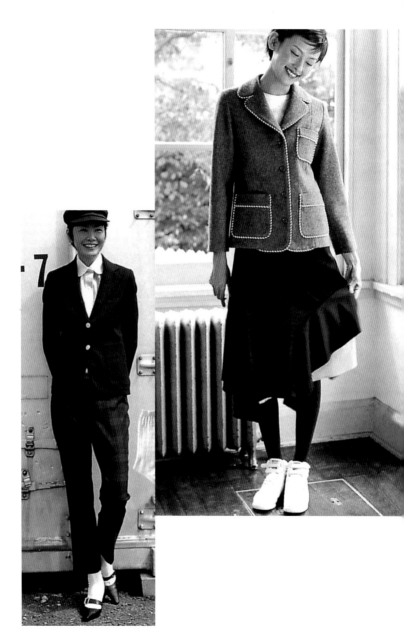

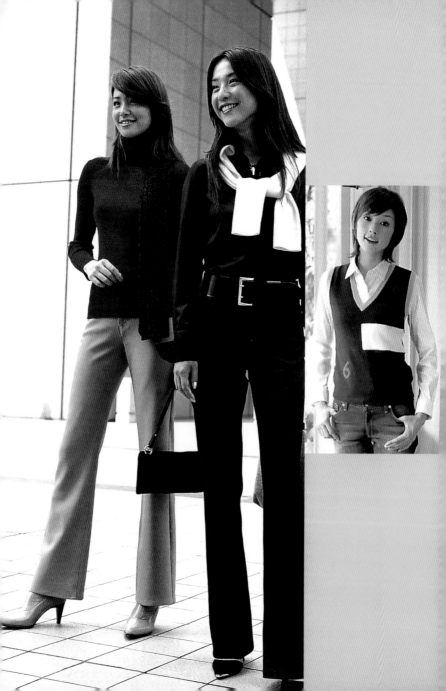

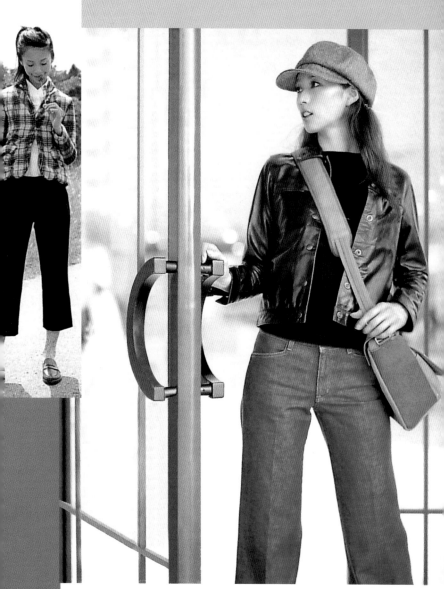

41

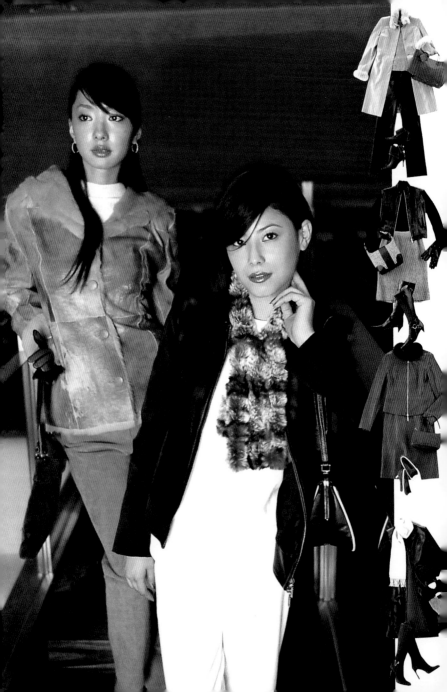

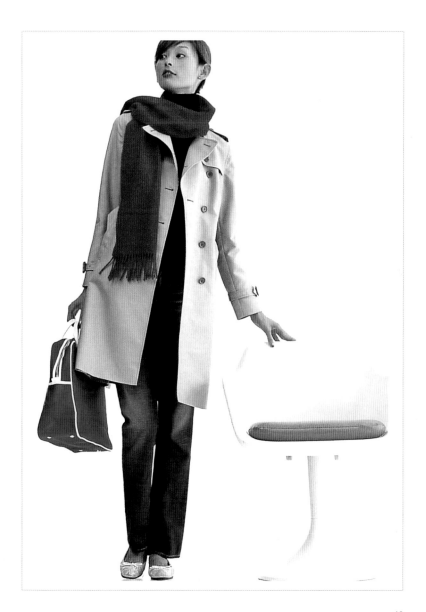

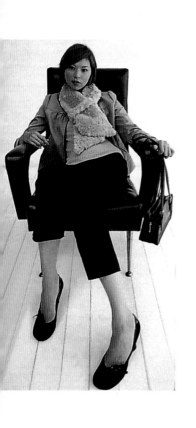

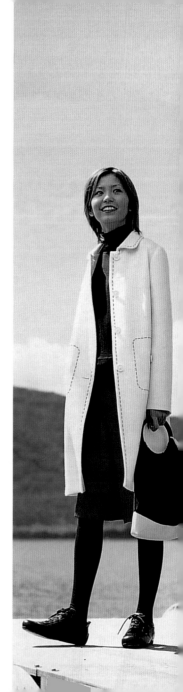

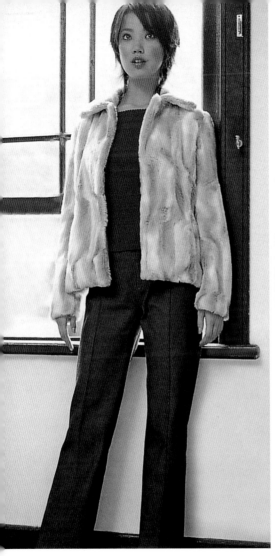
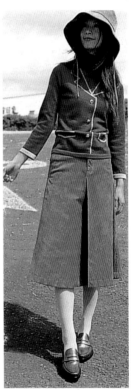

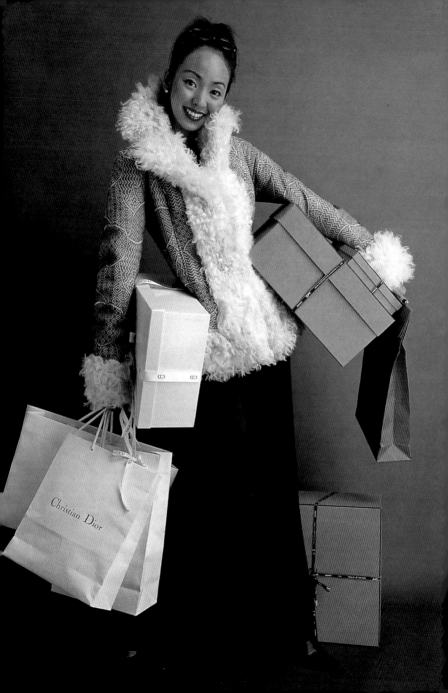

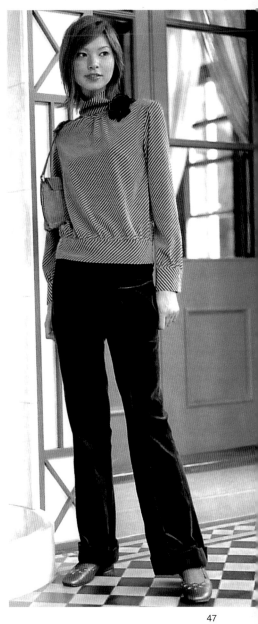

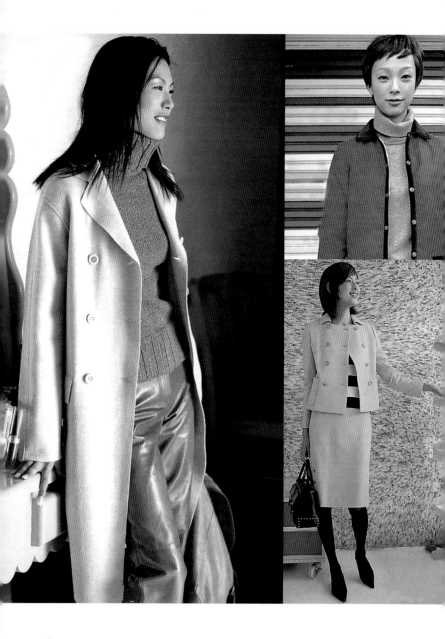

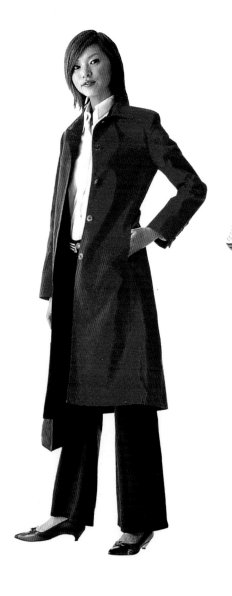
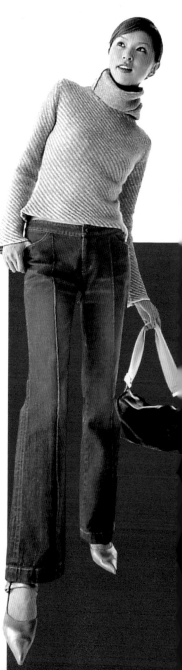

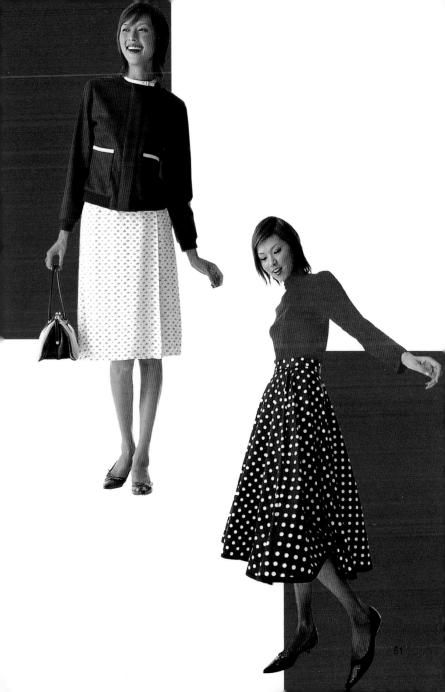

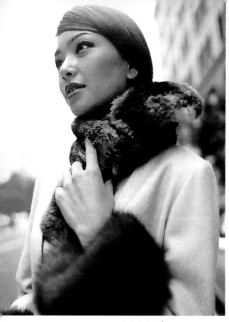

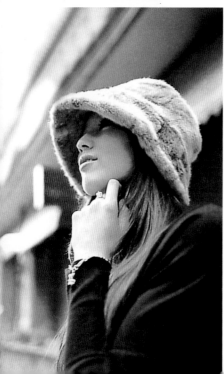

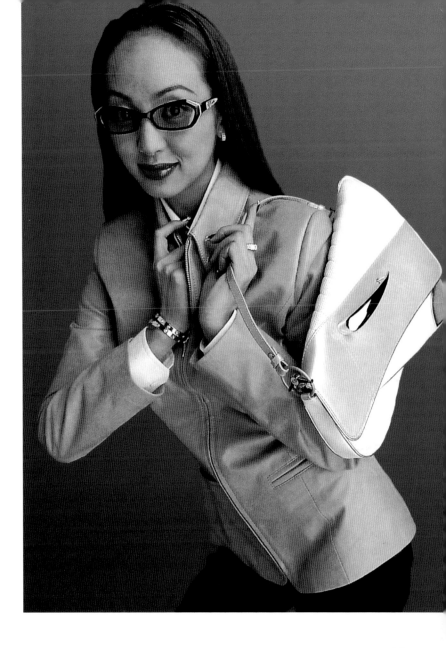

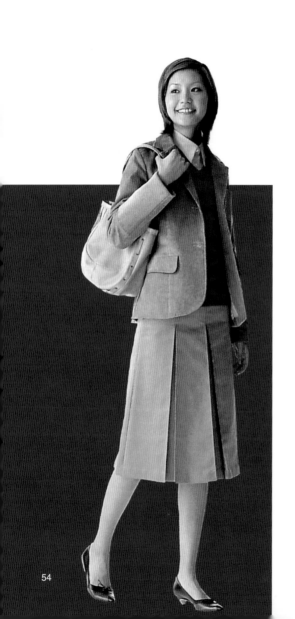

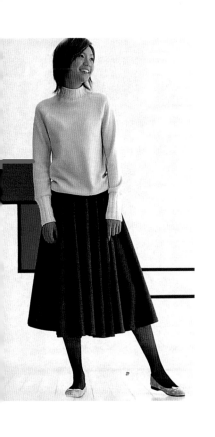

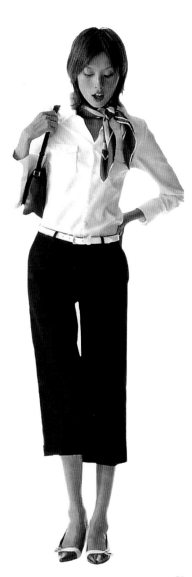

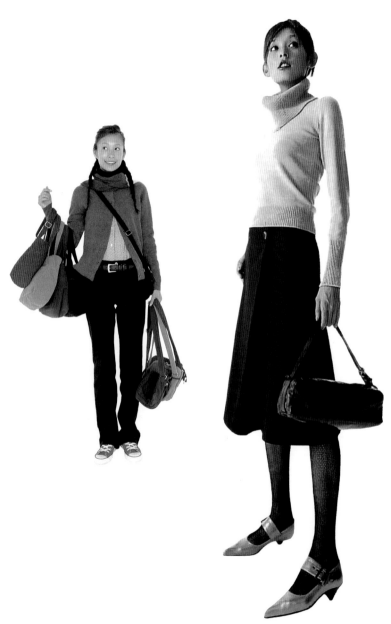

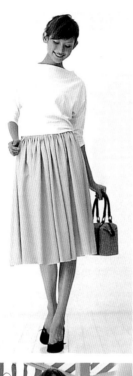

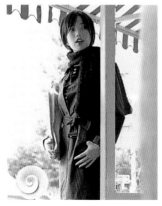

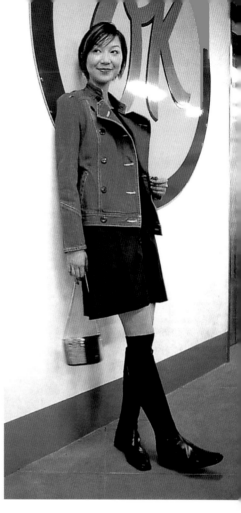

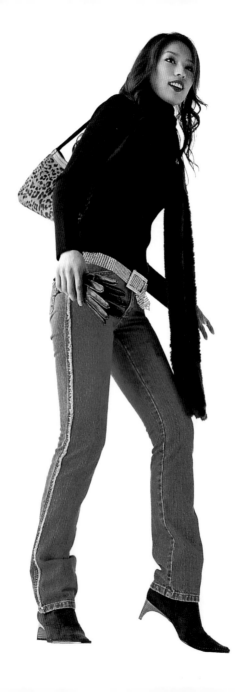

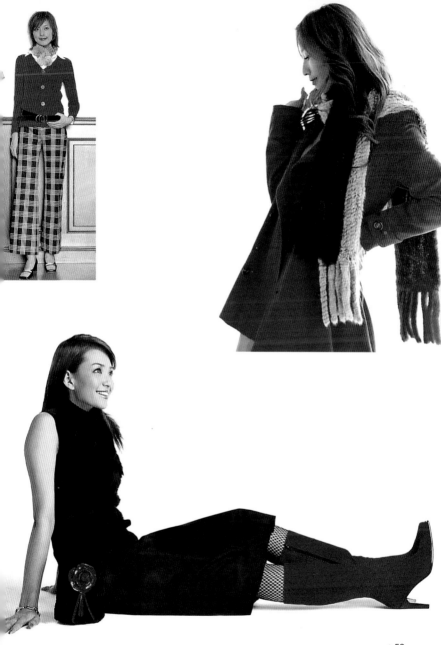

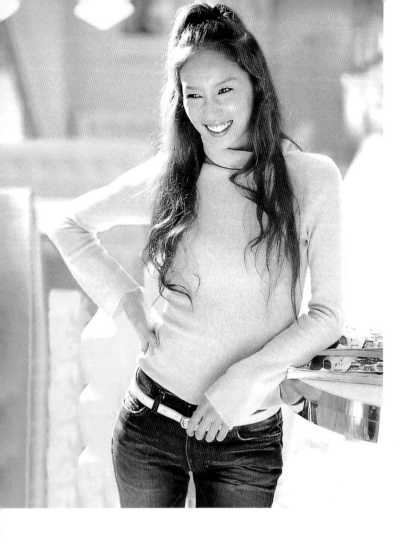

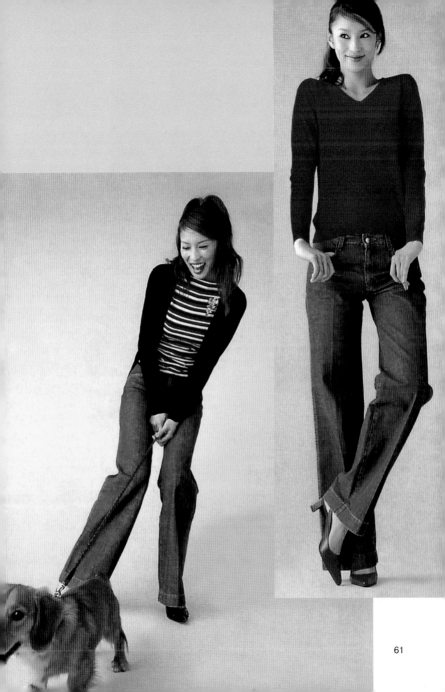

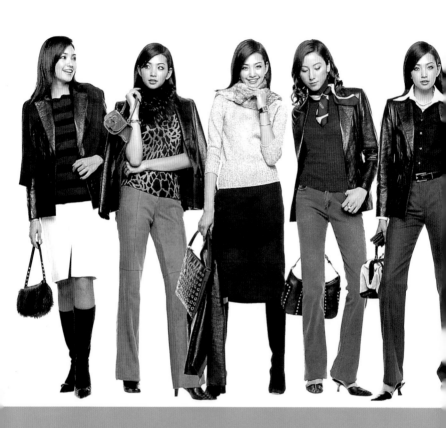

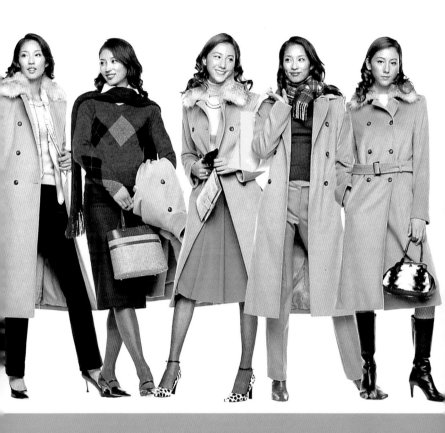

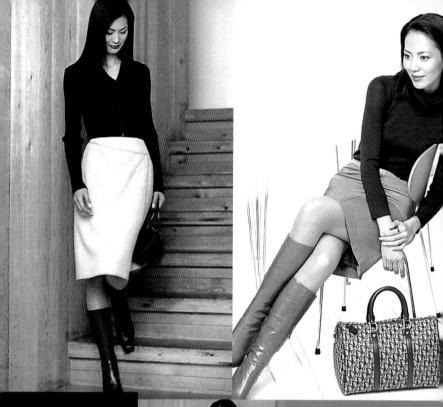

黑色高领针织上衣配淡咖啡色的皮质短裙、皮长靴，扮出一个成熟的美人，显得分外清爽怡人。

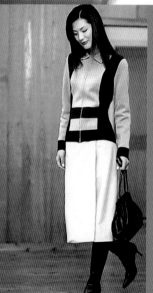

含蓄、感性的现代诱惑，还反映于结合现代气息和女性魅力，采用对称的线条设计，交织出浓烈而富女性魅力的情调。而在基调上则以米色和深褐色揉合而成自信爽朗的气息。

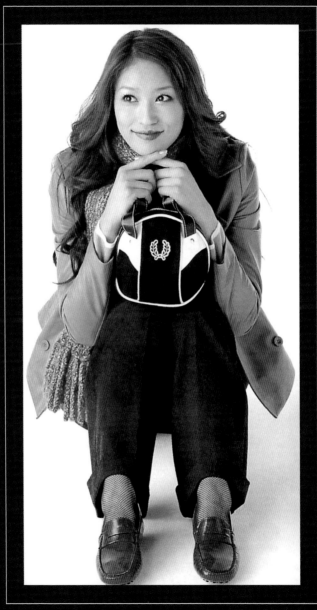

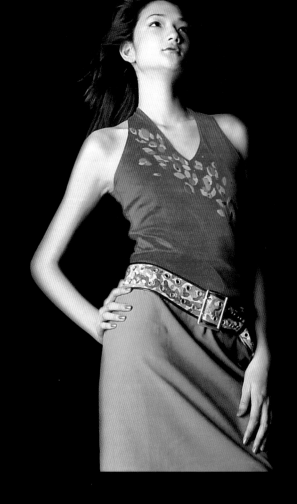

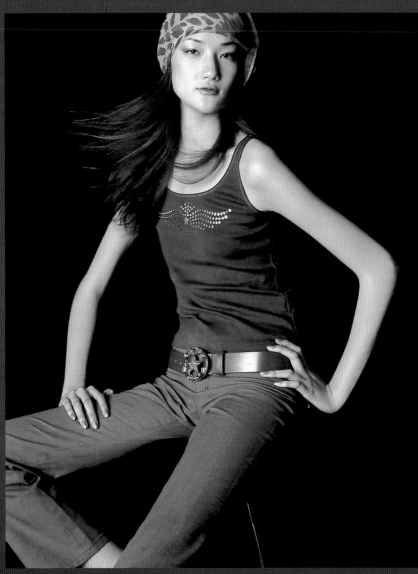

看似不起眼，却另有一番韵味，性感的魅力来自宽与窄的吊带上，图案的点缀，让人越看越有味。

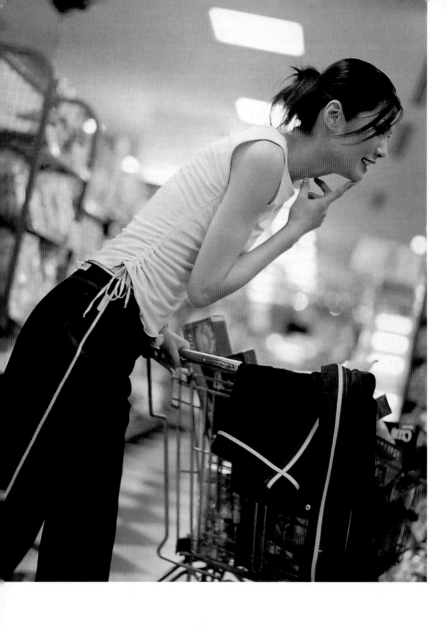

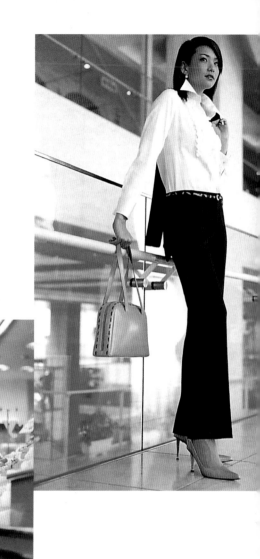

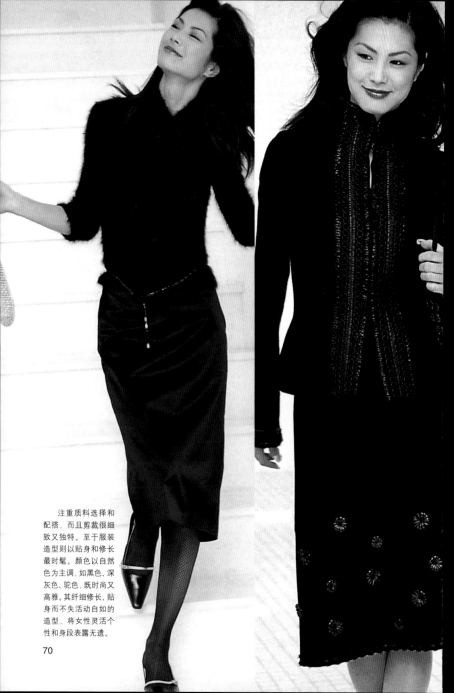

注重质料选择和
配搭，而且剪裁很细
致又独特。至于服装
造型则以贴身和修长
最时髦。颜色以自然
色为主调，如黑色、深
灰色、驼色，既时尚又
高雅。其纤细修长、贴
身而不失活动自如的
造型，将女性灵活个
性和身段表露无遗。

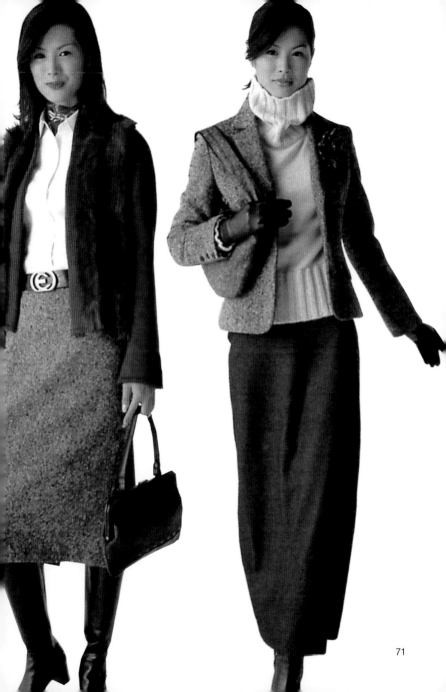

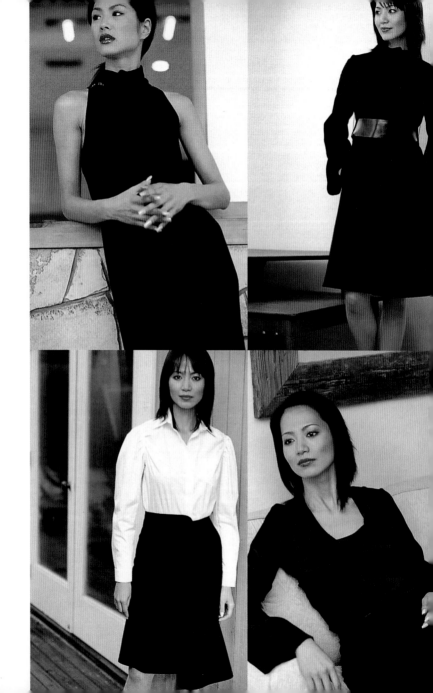

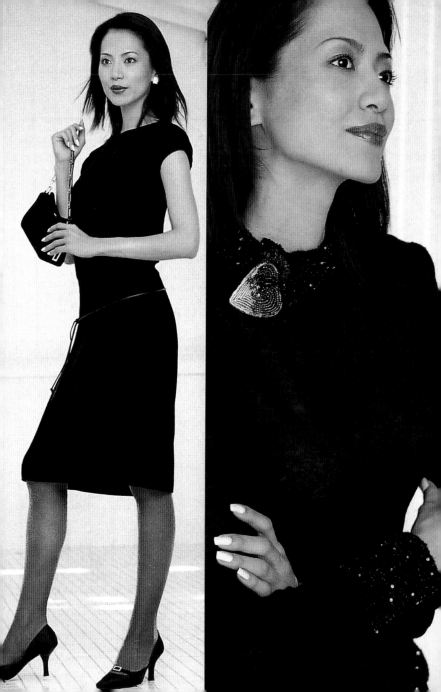

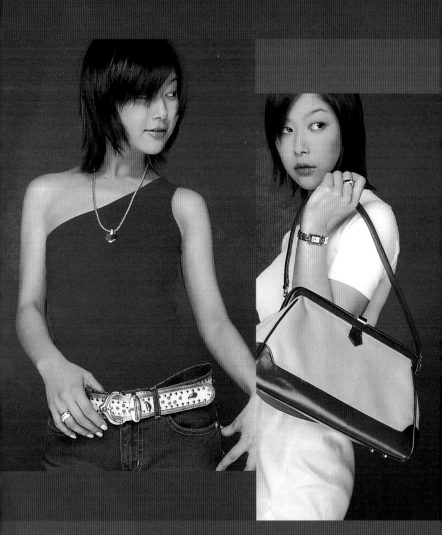

　　不对称的剪裁设计大行其道，无论是单肩、斜膊等剪裁手法都是今季潮流重点，色彩上采用纯度很高的颜色，如大红，特点是迎合潮流，风格大胆新颖，代表着另类的时装模式，泰露纯个人风格。

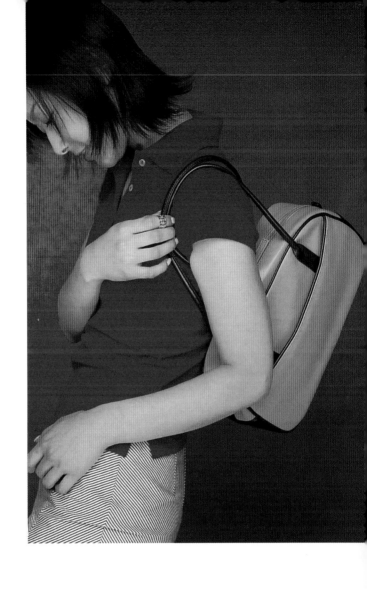

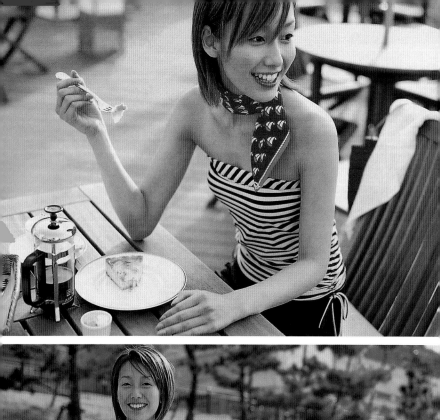
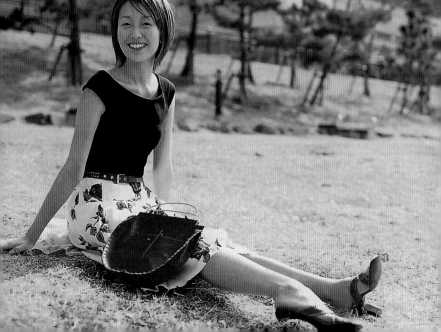

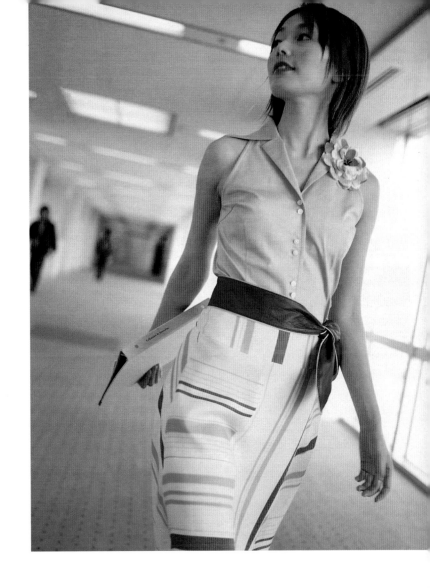

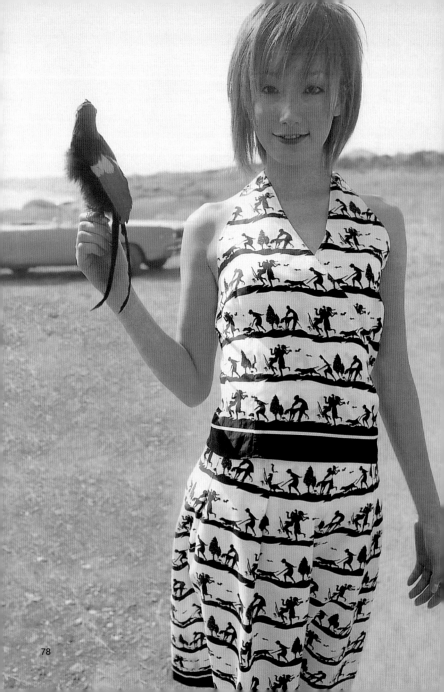

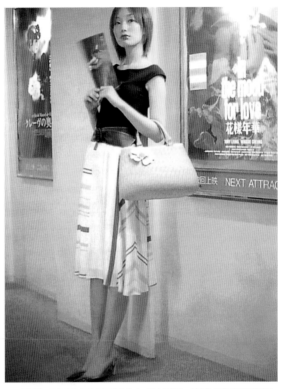

　　在夏季，几何图案是流行时尚的焦点。其中条纹"一马当先"强调出视觉效果，胸花和腰带的装饰点缀又恰到好处。

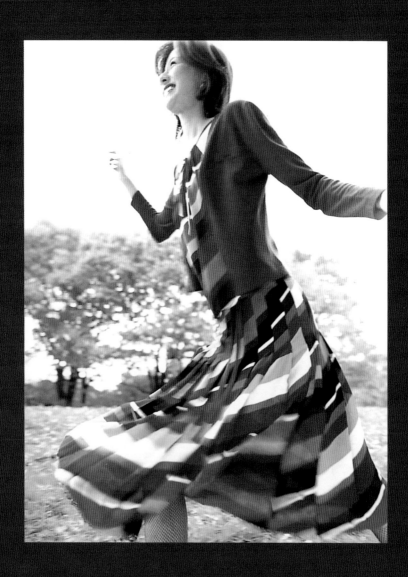

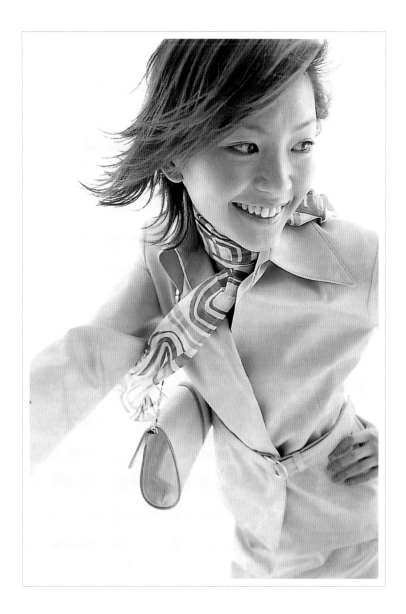

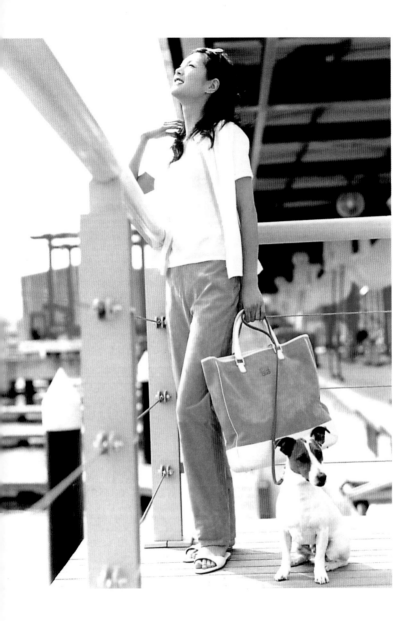

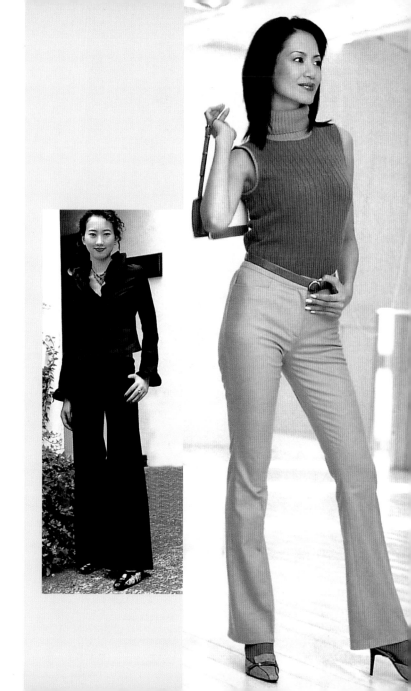

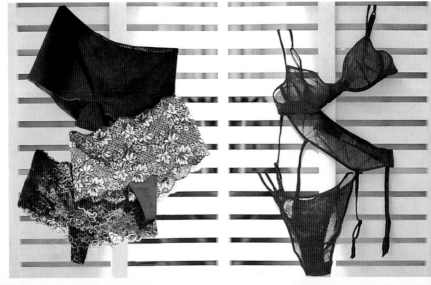

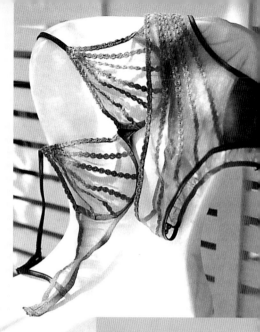

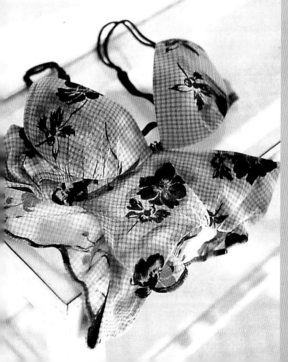

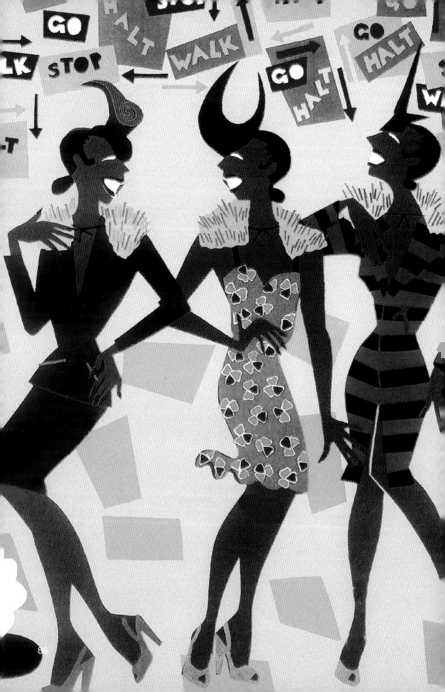

Vanity Bag

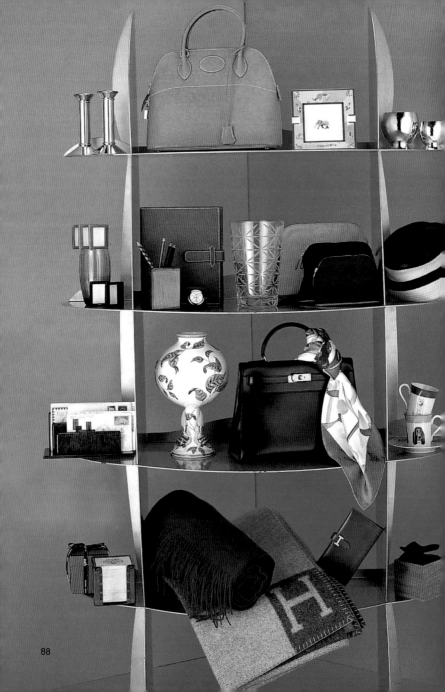

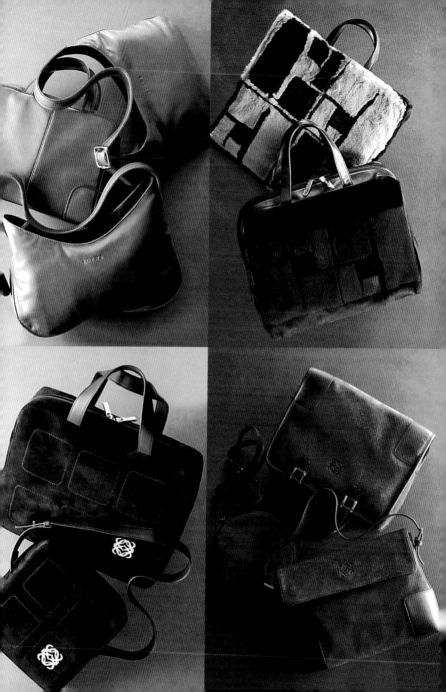

手袋的潮流反映在手挽上，手挽的长短跟时装潮流有着密切关系。手挽有很多变化，如有长、短，有单、双，有不长不短，至于什么样的手挽会大行其道，只要多留意，就可追上潮流。

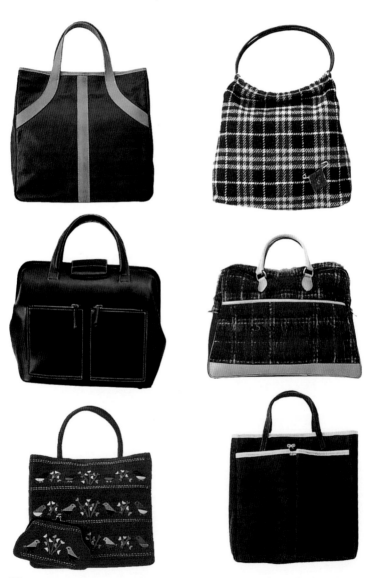

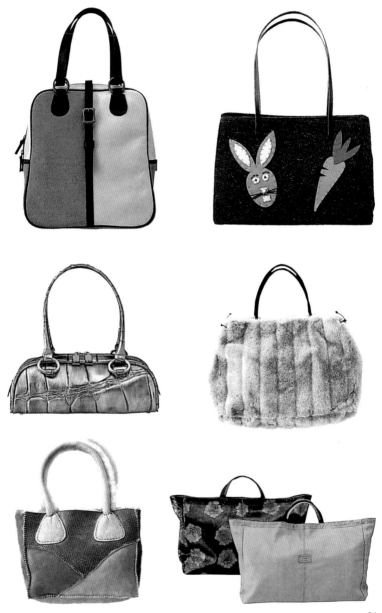

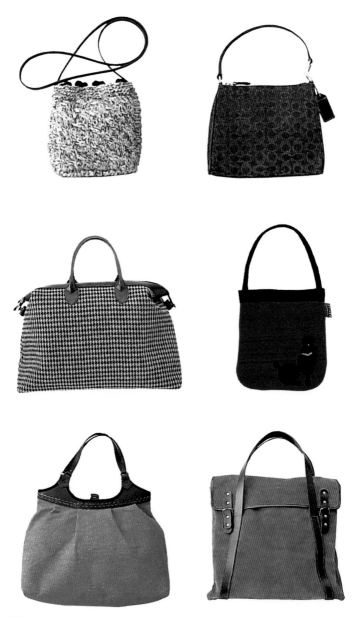

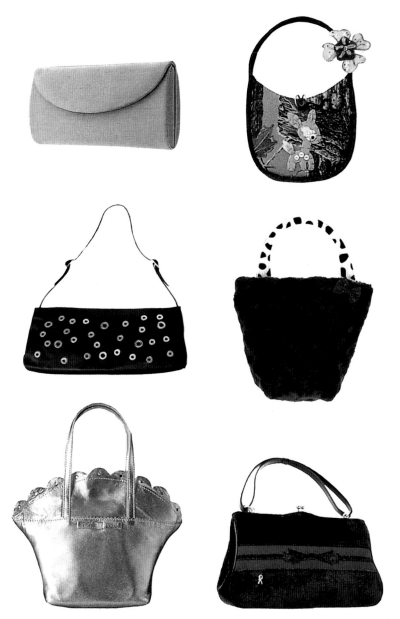

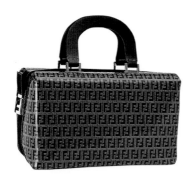

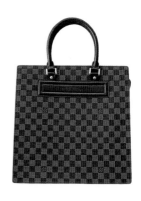

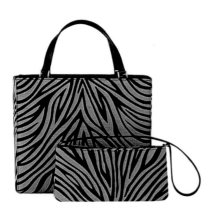

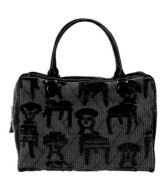

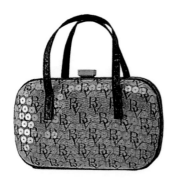

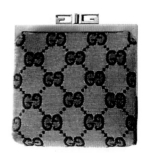

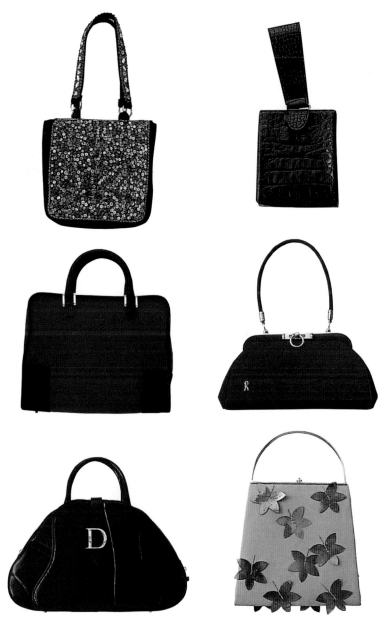

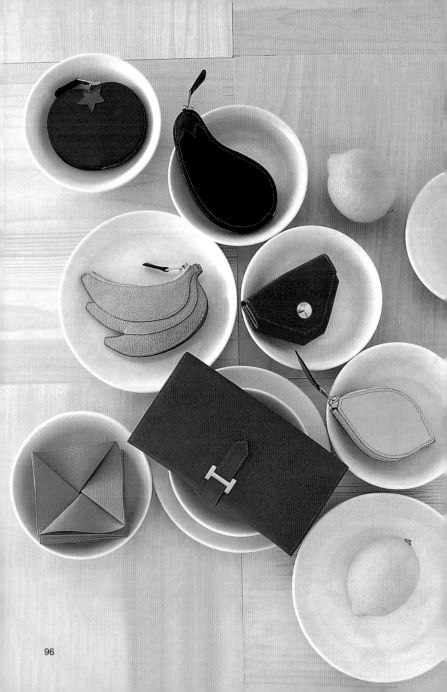

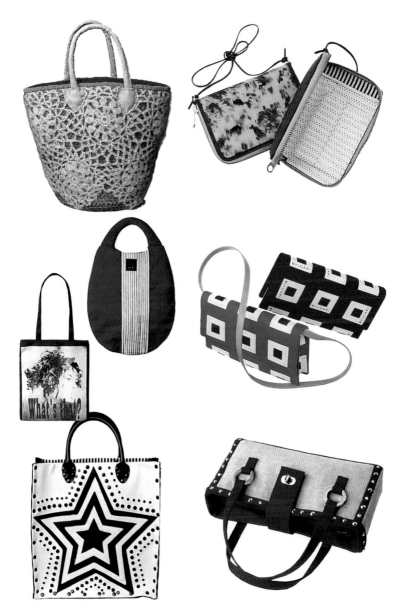

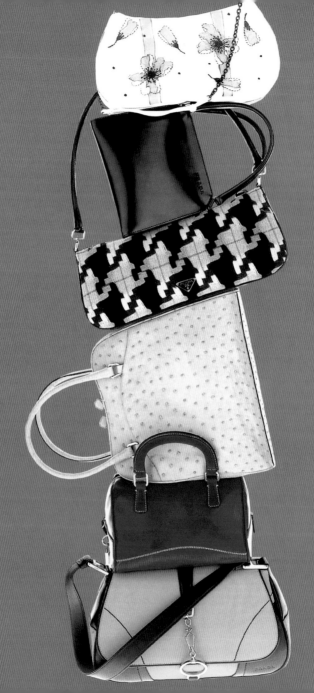

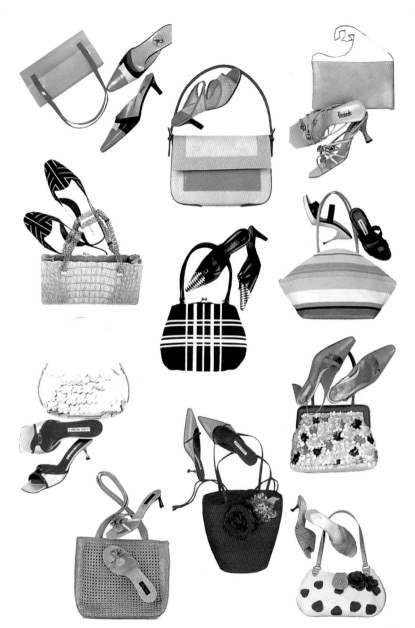

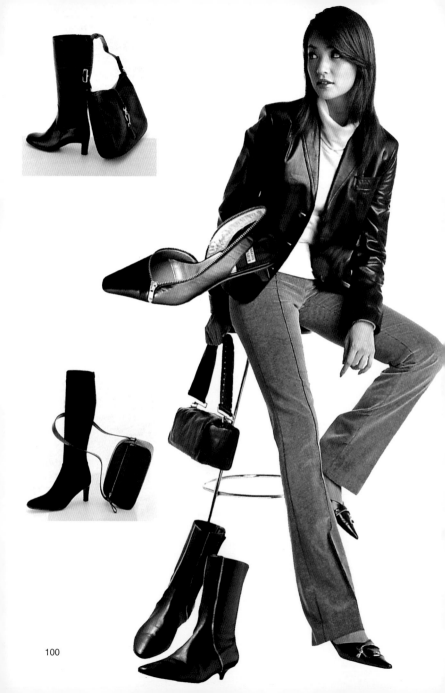

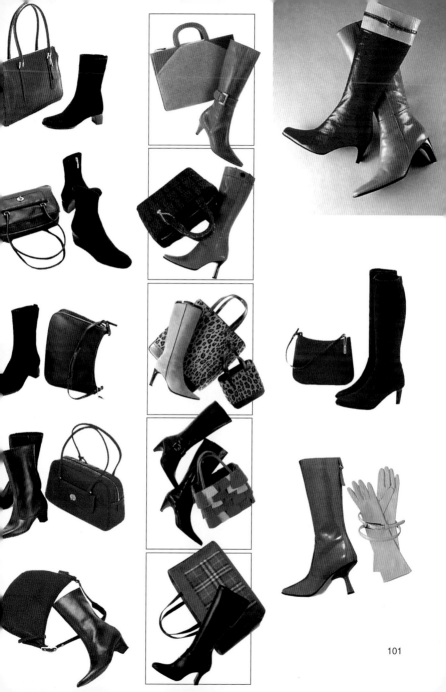

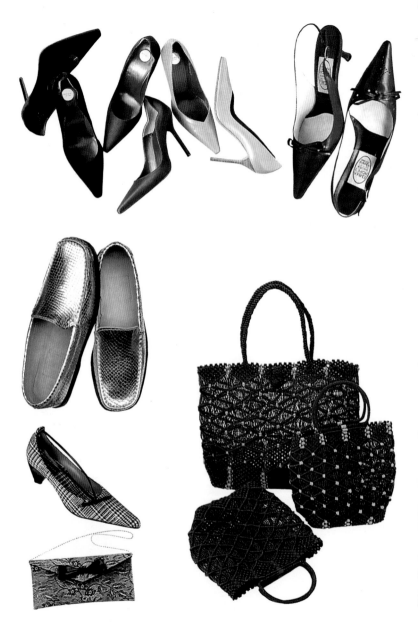

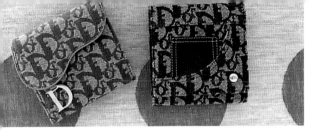

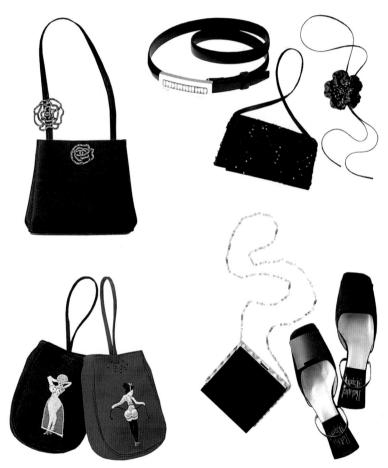

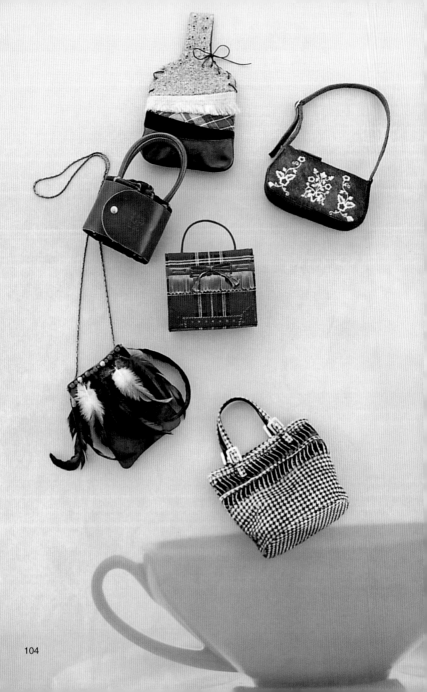

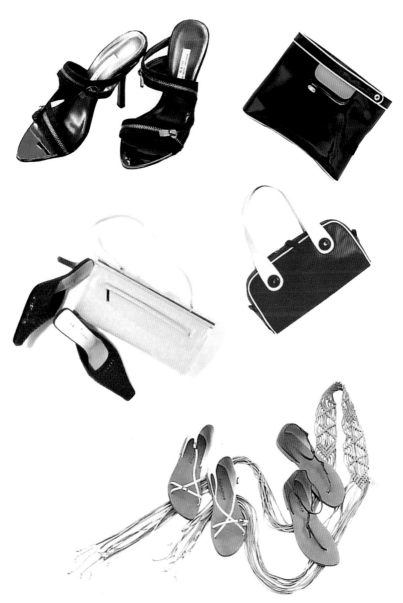

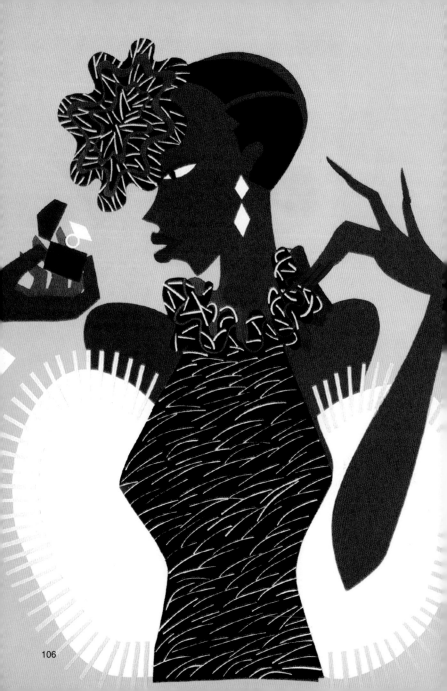

Decorations

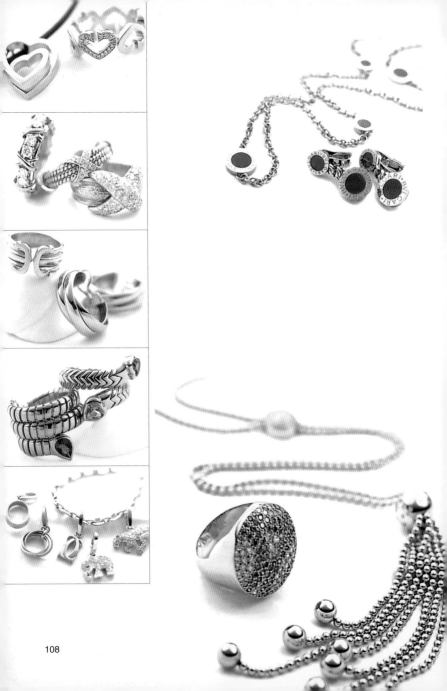

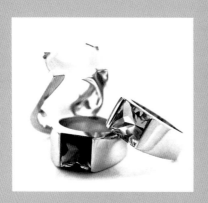

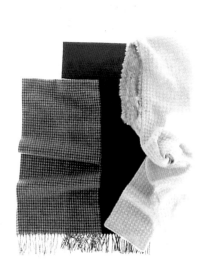
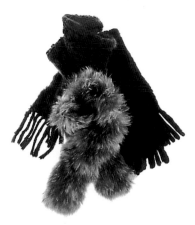
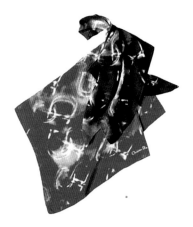
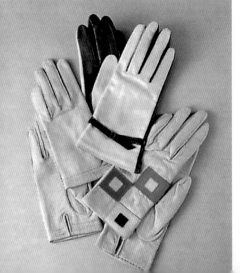

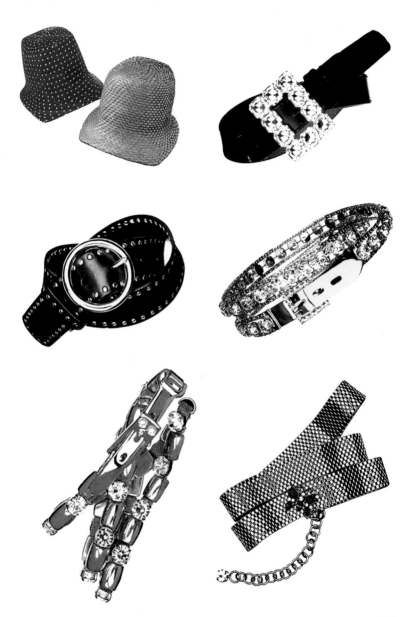

向为本书提供详细资料及文字背景的同仁致以深深的谢意。